또딴체 손글씨

초판 1쇄 발행 2023년 4월 19일
초판 5쇄 발행 2024년 8월 28일

지은이 또딴

발행인 장상진
발행처 (주)경향비피
등록번호 제2012-000228호
등록일자 2012년 7월 2일

주소 서울시 영등포구 양평동 2가 37-1번지 동아프라임밸리 507-508호
전화 1644-5613 | **팩스** 02) 304-5613

ⓒ최정미

ISBN 978-89-6952-540-6 13640

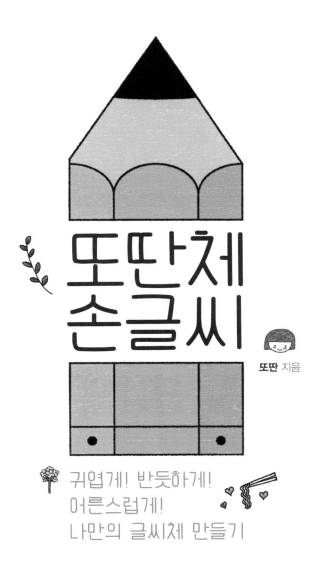

또딴체
손글씨

또딴 지음

귀엽게! 반듯하게!
어른스럽게!
나만의 글씨체 만들기

경향BP

프롤로그
=========

학교 다닐 때 보면 종이에 맨날 뭔가를 끄적거리는 친구가 한두 명씩 있습니다. 제가 그런 아이였습니다. 어릴 때부터 온갖 종이에 낙서하는 것을 참 좋아했습니다. 연필 한 자루 손에 쥐고 그림을 그리기도 하고 아무 글이라도 내 글씨로 끄적거리면 시간 가는 줄 몰랐습니다.

저도 처음부터 글씨를 바르게 잘 쓰지는 않았습니다. 글씨를 잘 써야겠다고 생각하며 쓰지 않았거든요. 글씨를 쓸 때 '아, 어차피 쓰는 글씨, 보기 좋게 써 봐야겠다!'라고 마음먹은 것은 손재주가 뛰어난 언니의 멋진 글씨체를 유심히 보고 나서부터였습니다. 언니처럼 잘 쓰고 싶더라고요. 그때부터 '바르게 글씨 쓰기'를 시작했습니다.

새로운 것을 시작하기 전에는 늘 내가 먼저 '나 정도는 누구나 다 하지….', '나보다 잘하는 사람이 얼마나 많은데….'라고 생각하고 시도조차 하지 못하는 경우가 많습니다. 하지만 처음에는 불가능할 것 같은 일도 막상 해 보면 가능한 일이 됩니다.

능력이 있어도 하지 않는다면 아무 일도 일어나지 않습니다. 좋아하는 일이 있다면 과감히 도전해 보세요.

저도 처음에는 망설였습니다. 선뜻 도전하지 못하고 있을 때 옆에서 "할 수 있다!"라고 응원해 준 '글씨 쓰는 또딴' 구독자 여러분 정말 고맙습니다.

손글씨를 잘 쓰고 싶다면 일단 펜을 들고 따라 써 보세요. 한 번, 두 번 쓰고, 그렇게 세 번, 네 번 쓰다 보면 분명 시작하기 전보다 더 발전한 글씨체를 갖게 될 거예요.

제 글씨체를 사랑해 주시고 지지해 주신 분들 덕분에 이 책을 쓸 수 있었습니다. 아마도 제 글씨체가 따라 하기 쉽고 금방 배울 수 있기 때문에 좋아해 주시는 것 같습니다.

말의 힘을 표현한 '말 한마디로 천 냥 빚을 갚는다.'라는 속담이 있습니다. 이렇게 큰 힘을 가지고 있는 말을 한 번 더 다듬는 과정을 거친 글은 천 냥을 넘어서는 힘을 가질 것입니다. 이런 힘을 가진 글을 조금 더 보기 좋고 예쁜 글씨로 쓸 수 있다면 정말 멋지지 않을까요?

똑같은 글씨체를 가르쳐 주어도 글씨를 쓰는 사람에 따라 그 느낌은 모두 다르게 나타납니다. 이 책에서 한 번 배우면 평생 써먹을 수 있는 '글씨 바르게 쓰는 큰 틀'을 알려 드리겠습니다. 저의 조언으로 여러분의 글씨체를 더 예쁘게 다듬을 수 있기를 바랍니다.

누구나 올바른 방법을 알고 차근차근 따라 쓰다 보면 반드시 손글씨 장인이 될 수 있으니 중간에 포기하지 말고 꾸준히 연습해 보세요.

항상 응원하겠습니다.

 글씨 쓰는 또딴

차 례

사이좋은 불가사리♡

PART 01
또박또박 글씨체 ✎

진심이 담긴
손편지!

PART 02

감성 충만한 어른체 ♪♪

PART 03

손글씨의 응용 ✧✧

글씨를 배우기 전에

키보드를 두드려 누구나 같은 모양의 글자를 쓰고, 책의 한 페이지를 카메라로 찍으면 바로 문서화되는 요즘 시대에 오히려 역설적이게도 손글씨의 위력은 더 커지고 있습니다. 처음부터 글씨를 잘 쓰는 사람은 없습니다. 사실 요즘은 글씨를 '잘' 쓴다는 기준도 없는 것 같습니다. 일부러 광고 카피를 악필로 쓰기도 하니까요.

나도 글씨 잘 쓰고싶다

같은 글씨체를 가르쳐 주어도 글씨를 쓰는 사람에 따라 느낌은 모두 다르게 나타납니다.

또박또박 쓰는 단정한 '또딴체'
어른 느낌 감성 충만 '어른체'

이 책에서는 한 번 배우면 평생 써먹을 수 있는 2가지 서체를 알려 드립니다.
또딴체와 어른체를 독자님 것이 되게 연습해 보세요♥

나도 손글씨 잘 쓸 수 있다
나도 손글씨 잘 쓸 수 있다

손글씨를 쓸 때 필요한 펜과 종이

같은 글씨로 써도 그 글씨를 쓰는 데 사용한 펜의 종류, 펜의 두께, 종이의 질감, 글씨를 쓰는 장소, 환경 등 외적 요인에 따라서 글씨가 다르게 나타납니다. 계절에 맞게 옷을 입듯, 그날의 기분에 따라 옷을 입듯, 행선지에 따라 옷을 입듯 펜의 특징을 알고 사용한다면 좀 더 예쁜 느낌의 글씨를 쓸 수 있습니다.

펜의 종류
1. 유성펜
흔히 '볼펜'이라 부르는 뚜껑 없는 기름 성질의 펜이에요. 뚜껑이 없어 편리하고 부드럽게 써져서 대중적으로 많이 사용합니다. 하지만 잉크 찌꺼기(잉크 똥)가 생길 수 있고, 선의 두께가 일정하지 않을 수 있어요. 중간 중간 끊김이 생길 수 있어요.

예 : 제트스트림, 모나미 FX 153, 동아 미피 볼펜

→ 교과서 재질의 종이에 필기하기에 적합하고 필기 & 메모 등 일상에서 사용하기 좋아요.

2. 수성펜
대표적인 예로 만년필이 있어요. 부드럽고 선명한 글씨를 쓸 수 있고 잉크 찌꺼기가 거의 생기지 않아요. 단 잉크가 물의 성질이 있어 번짐 현상이 있을 수 있습니다.

예 : 만년필, 모나미 플러스 펜

→ 만년필의 경우 종이의 영향을 많이 받아서 번짐 현상을 줄이기 위해서는 전용 종이에 쓰는 것을 추천합니다. 종이와의 마찰감이 있어서 흔들림 없이 반듯한 글씨를 쓰기가 수월해요.

 종이 : 로디아, 미도리, 밀크 프리미엄 용지

3. 중성펜
유성펜과 수성펜의 장점은 살리고 단점은 보완해서 만든 제품으로 대중적으로 많이 사용하는 펜이에요. 일명 젤펜(겔펜)으로 불려요. 부드럽게 써지고 선명한 글씨를 편하게 쓸 수 있어요. 색상이 다양하여 노트 정리를 예쁘게 할 수 있어요.

예 : 젤리롤, 동아 미피중성펜, 사라사클립, 시그노DX, 시그노RT1(노크식), 파인테크,하이테크, 에너겔, 잉크조이젤펜

· 중성펜과 수성펜은 유성펜에 비해 잉크 자체가 묽으며, 필기할 때 나오는 잉크 양도 많아요. 그래서 같은 두께의 펜을 사용하더라도 펜의 종류에 따라 두께가 달라요. 0.5mm 중성펜이 0.5mm 유성펜보다 두껍게 나오는 특징이 있어요.

· 펜의 두께가 얇을수록 거친 필기감, 서걱서걱한 느낌, 각진 글씨를 쓰기가 좋고, 글씨가 선명하게 보여요. 펜의 두께가 굵을수록 부드러운 필기감, 흘려쓰기가 좋고, 글씨가 뭉뚝해 보여요.

→ 한글은 특성상 획이 많은 글자가 있어서 너무 두꺼운 펜으로 쓸 경우 글씨가 뭉개질 수 있어요. 노트 정리를 할 때는 얇은 펜으로 써야 더 깔끔해 보여요.

펜 사용 리뷰

글씨 연습을 많이 했는데도 내 글씨가 뭔가 부족해 보인다면 펜을 바꿔 보는 것도 방법일 수 있어요. 화장발, 옷발, 머리발 등이 있듯 손글씨에도 펜발이 있습니다.

무조건 어떤 제품이 좋다기보다는 본인의 글씨체에 따라 알맞은 펜의 종류를 선택하세요. 펜대의 굵기나 굴곡(디자인), 고무의 유무에 따라 그립감이 달라요. 같은 글씨라도 펜의 종류, 펜촉의 두께에 따라서도 느낌이 다르게 나타나요.

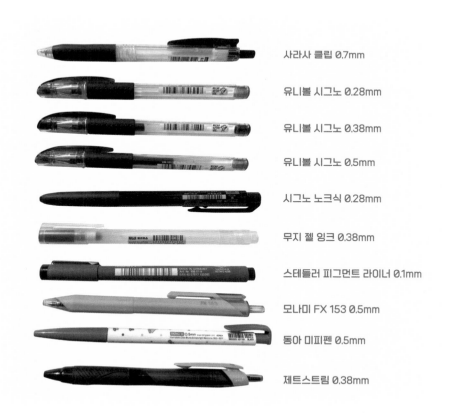

사라사 클립 0.7mm

유니볼 시그노 0.28mm

유니볼 시그노 0.38mm

유니볼 시그노 0.5mm

시그노 노크식 0.28mm

무지 젤 잉크 0.38mm

스테들러 피그먼트 라이너 0.1mm

모나미 FX 153 0.5mm

동아 미피펜 0.5mm

제트스트림 0.38mm

1. 또박또박 단정한 또딴체와 어울리는 펜

각자의 선호도에 따라 다르겠지만 또박또박 쓰기 위해서는 필기감은 좋으면서 펜촉이 종이와 닿았을 때 걸리는 듯한 느낌이 드는 펜이 좋아요. 중성 펜-얇은 펜촉(0.4mm 이하)으로 쓰는 것을 추천해요.

· 둥근 글씨를 원한다면 중성 펜-두꺼운 펜촉(0.5mm 이상)으로 쓰는 것이 좋습니다. 저는 동글동글 귀여운 글씨체를 쓸 경우 사라사 클립 0.7mm를 써요.

❶ 사라사 클립 0.7mm : 고무가 있어서 손의 피로가 덜하며 펜촉이 두꺼우며 부드럽게 써져요. 이 책에서 가장 많이 사용한 펜이에요.

❷ 유니볼 시그노 0.28mm : 글씨가 미끄러지지 않고 저항감 있게 써져요. 일반적으로 가장 많이 사용하는 펜이에요.

❸ 유니볼 시그노 0.38mm : 0.28mm보다는 부드럽게 써져서 손의 피로가 덜해요.

❹ 유니볼 시그노 0.28mm(노크식) : 고무가 있어서 손에 피로도가 덜하며 글씨가 미끄러지지 않고 저항감 있게 써져요.

❺ 무지 젤 잉크 0.38mm : 가성비가 좋고 적당한 저항감이 있어 잘 써져요

❻ 스테들러 피그먼트 라이너 0.1mm : 연필이나 샤프로 쓸 때처럼 저항감이 있어 반듯한 획을 긋기에 좋아요.

2. 감성 충만한 어른체와 어울리는 펜

각자의 선호도에 따라 다르겠지만 굴곡이 있는 어른 글씨체를 쓰기 위해서는 부드럽게 써지는 펜이 좋아요. 두꺼운 펜촉(0.5mm 이상)으로 쓰는 것을 추천해요.

❶ 사라사 클립 0.7mm : 펜촉이 두꺼우며 부드럽게 써져요. 이 책에서 가장 많이 사용한 펜이에요.

❷ 모나미 FX 153 0.5mm : 유성 볼펜 중 많이 미끈거림이 덜하고 고무 부분 펜대가 굵고 고무가 있어서 손의 피로감이 덜해요. 필기감이 좋아요.

❸ 동아 미피 볼펜 0.5mm : 가성비가 좋아요.

❹ 제트스트림 0.5mm : 필기감이 좋아요.

종이의 질감

미끈거리는 종이, 거친 종이, 교과서, 영수증 종이와 같은 재질에는 중성펜으로는 잘 써지지 않고 잉크가 마르는 데 시간이 걸려 만지면 번짐이 생길 수 있어요.

→ 유성펜으로 쓰는 것을 추천해요.

 특징 - 글씨의 위 라인은 대략 맞춰 줍니다.(위 정렬)

- 받침 있는 글자와 없는 글자의 키(높이)를 조금 다르게 써 주세요.

- 받침 없는 글자의 경우, 위아래 라인을 모눈 중이에 꽉 채워서 써 줍니다.

- 받침 있는 글자의 경우, 위 라인은 모눈종이에 맞게 써 주고 아래 라인은 모눈종이 아래 칸으로 1/4 정도 넘어 갑니다.

- 자음과 모음의 세로 길이가 거의 비슷합니다.

안녕하세요

PART 01

또박또박 글씨체

그때그때 상황에 따라 어울리는 글씨체가 있어요.

또박또박 쓰는 글씨체는 저의 데일리 서체로 단정한 느낌이에요.

저는 자로 잰 듯한 글씨를 추구하지는 않아요. 손글씨는 완벽하지 않아야

매력이 있는 거니까 또박또박 쓰되 어느 정도의 틀에서만 벗어나지 않으면 돼요.

그러면 깔끔하면서도 본인만의 개성이 담긴 손글씨를 쓸 수 있답니다.

글씨를 쓸 때 받침 있는 글자와 없는 글자의 크기는 조금 다르게 써야 보기 좋아요.

대신 오차 범위를 너무 크지 않게 쓰고 선을 맞춰 정돈된 느낌을 줘야 해요.

글자의 정렬에 신경 쓰면 글자들이 더욱 정돈되어 보여요.

받침의 유무에 따라

❶ 받침 없는 글자 : '자음+모음'으로만 구성

| 가 | 호 | 두 |

❷ 받침 있는 글자 : '자음(초성)+모음+자음(받침)'으로 구성

| 잣 | 솜 | 운 |

모음의 위치에 따라

❶ 옆에 있는 모음

| 가 | 잣 |

❷ 아래 있는 모음

| 호 | 두 | 솜 | 운 |

❸ 모음의 위치에 따라 다르게 써 주는 자음 : ㄱ, ㅋ, ㅅ

1. 옆에 있는 모음 글자와 만날 경우

| 가 | 카 |

'ㄱ', 'ㅋ'의 세로선을 사선으로 써 주세요.

'ㅅ'의 첫 선 중앙에서 두 번째 선을 사선으로 써 주세요.

2. 아래 있는 모음 글자와 만날 경우

'ㄱ', 'ㅋ'의 세로 선을 직선으로 써 주세요.

'ㅅ'의 첫 선 시작점에 가깝게 두 번째 선을 사선으로 써 주세요.

받침의 유무 & 모음의 위치에 따라

❶ 받침 없는 옆 모음 글자

가

❷ 받침 없는 아래 모음 글자

호 두

❸ 받침 있는 옆 모음 글자

잣

❹ 받침 있는 아래 모음 글자

솜 운

- 받침 없는 글자는 모눈종이 한 칸에 꽉 채워서 써 주세요.
- 받침 있는 글자는 모눈종이 한 칸 + 1/4칸으로 좀 더 크게 써 주세요.

단어 쓰기

앞에서 보여 드린 것들을 적용해 보겠습니다. 받침 없는 옆 모음 글자, 받침 없는 아래 모음 글자, 받침 있는 옆 모음 글자, 받침 있는 아래 모음 글자로 나눠서 써 보겠습니다.

❶ 받침 없는 옆 모음 글자

 'ㄱ'의 세로선은 사선으로 써 주세요.

 'ㄴ'의 두 선이 직각이 되게 써 주세요. 자음과 모음이 닿지 않게 써 주세요.

 자음과 모음이 닿지 않게 써 주세요.

 'ㄹ'의 위아래 공간을 비슷하게 써 주세요. 자음과 모음이 닿지 않게 써 주세요.

 'ㅁ'을 세로로 조금 긴 직사각형으로 그려 주세요.

 'ㅂ'의 중간에 'ㅡ'를 써 주세요.

 'ㅅ'의 첫 번째 획 중앙에 두 번째 획을 사선으로 그어 주세요.

아 '○'을 모음 길이와 비슷하게 크게 써 주세요.

자 '一'를 반듯하게 쓰고 중앙 부위에서 '人'을 써 주세요. '人'의 첫 번째 획과 두 번째 획의 시작점을 조금 다르게 써 주세요.

차 '一'를 반듯하게 쓰고 'ㅈ'을 써 주세요.

카 'ㅋ'의 세로선을 사선으로 쓰고, 'ㄱ'시작점에 맞춰 '一' 획을 중앙에 하나 더 써 주세요.

타 'ㄷ' 가운데 '一'를 하나 써 주세요.

파 'ㅍ'의 세로획 사이 공간이 너무 좁거나 멀지 않도록 반듯하게 써 주세요.

하 'ㅎ'의 윗부분과 '○'이 너무 멀지 않게 써 주세요.

가 가 가 가

나 나 나 나

다 다 다 다

라 라 라 라

마 마 마 마

바 바 바 바

사 사 사 사

아 아 아 아

자 자 자 자

차 차 차 차

카 카 카 카

타 타 타 타

파 파 파 파

하 하 하 하

가 리 비 가 리 비 가 리 비

가 리 비

라 이 터 라 이 터 라 이 터

라 이 터

하 마 하 마 하 마 하 마

하 마

나 비 나 비 나 비 나 비 나 비

나 비

사 자 사 자 사 자 사 자

사 자

자 라 자 라 자 라 자 라

자 라

카 메 라 카 메 라 카 메 라

카 메 라

또박또박 글씨체

아 이 아 이 아 이 아 이 아 이
아 이

바 다 바 다 바 다 바 다 바 다
바 다

차 차 차 차 차 차 차 차 차
차

마 차 마 차 마 차 마 차 마 차
마 차

타 자 기 타 자 기 타 자 기
타 자 기

파 티 파 티 파 티 파 티 파 티
파 티

다 리 미 다 리 미 다 리 미
다 리 미

❷ 받침 없는 아래 모음 글자

'ㅗ', 'ㅛ'가 들어가는 글자의 경우 모눈칸에 맞게 꽉 채워서 써 주세요. 'ㅜ', 'ㅠ'가 들어가는 글자의 경우 모눈칸에서 살짝 아래로 넘어갈 수 있어요.

고　　고　　고　　고

'ㄱ'의 세로선은 직선으로 써 주세요.

노　　노　　노　　노

'ㄴ'의 두 선이 직각이 되게 써 주세요. 자음과 모음이 닿게 써 주세요.

도　　도　　도　　도

'ㄷ'의 가로선을 수평으로 써 주세요. 자음과 모음이 닿게 써 주세요.

로　　로　　로　　로

'ㄹ'의 위아래 공간을 비슷하게 써 주세요. 자음과 모음이 닿게 써 주세요.

모　　모　　모　　모

'ㅁ'을 정사각형에 가깝게 그려 주세요. 자음과 모음이 닿게 써 주세요.

부　　부　　부　　부

'ㅂ'의 중간에 'ㅡ'를 써 주세요.

소　　소　　소　　소

'ㅅ'의 첫 선 시작점에 가깝게 두 번째 선을 사선으로 써 주세요.

우　우　우　우

'ㅇ'을 모음 길이와 비슷하게 크게 써 주세요.

쥬　쥬　쥬　쥬

'ㅡ'를 반듯하게 쓰고 중앙 부위에서 'ㅅ'을 써 주세요. 'ㅅ'의 첫 번째 획과 두 번째 획의 시작점을 똑같이 해 주세요.

초　초　초　초

'ㅡ'를 반듯하게 쓰고 'ㅈ'을 써 주세요.

코　코　코　코

'ㅋ'의 세로선을 직선으로 쓰고, 'ㄱ' 시작점에 맞춰 'ㅡ' 획을 중앙에 하나 더 써 주세요.

투　투　투　투

'ㄷ' 가운데 'ㅡ'를 하나 써 주세요.

포　포　포　포

'ㅍ'의 세로획 사이 공간이 너무 좁거나 멀지 않도록 반듯하게 써 주세요. 자음과 모음이 닿게 써 주세요.

호　호　호　호

'ㅎ'의 윗부분과 'ㅇ'이 너무 멀지 않게 써 주세요. 자음과 모음이 닿게 써 주세요.

우 유 우 유 우 유 우 유 우 유 우 유

우 유

투 표 투 표 투 표 투 표 투 표

투 표

도 로 도 로 도 로 도 로 도 로

도 로

노 루 노 루 노 루 노 루 노 루

노 루

주 스 주 스 주 스 주 스 주 스

주 스

고 구 마 고 구 마 고 구 마

고 구 마

포 도 포 도 포 도 포 도 포 도

포 도

또박또박 글씨체

코 스 모 스 코 스 모 스
코 스 모 스

로 고 로 고 로 고 로 고 로 고
로 고

부 모 부 모 부 모 부 모 부 모
부 모

초 코 초 코 초 코 초 코 초 코
초 코

모 두 모 두 모 두 모 두 모 두
모 두

호 두 호 두 호 두 호 두 호 두
호 두

소 주 소 주 소 주 소 주 소 주
소 주

❸ 받침 있는 옆 모음 글자

받침 있는 옆 모음 글자의 경우, 받침은 글자의 3/4 크기로 쓰되, 초성의 살짝 오른쪽에서 시작하여 모음 'ㅣ'가 끝나는 라인에 맞춰 주세요.

※ 받침을 글자의 왼쪽 아래 쓰면 어린아이의 글씨처럼 보여요.

예: 각설탕

각 각 각 각

'가'를 살짝 올려 쓰고 받침 'ㄱ'은 직각으로 써 주세요.

낭 낭 낭 낭

'나'를 살짝 올려 쓰고 'ㅇ'을 써 주세요.

달 달 달 달

'다'를 살짝 올려 쓰고 'ㄹ'의 위아래 공간을 맞춰 써 주세요.

락 락 락 락

'라'를 살짝 올려 쓰고 'ㄱ'을 써 주세요.

맛 맛 맛 맛

'ㅁ'을 정사각형에 가깝게 써서 '마'를 살짝 올려 쓰고 'ㅅ'을 써 주세요.

밥 밥 밥 밥

'바'를 살짝 올려 쓰고 'ㅂ'을 써 주세요.

샷 샷 샷 샷

'사'를 살짝 올려 쓰고 'ㅅ'의 첫 번째 선 중앙에서 두 번째 선을 사선으로 그어 주세요.

앙 앙 앙 앙

'아'를 살짝 올려 쓰고 'ㅇ'을 써 주세요

잣 잣 잣 잣

'자'를 살짝 올려 쓰고 'ㅅ'의 첫 번째 선 중앙에서 두 번째 선을 사선으로 그어 주세요.

친 친 친 친

'치'를 살짝 올려 쓰고 'ㄴ'을 써 주세요.

칼 칼 칼 칼

'카'를 살짝 올려 쓰고 'ㄹ'의 위아래 공간을 맞춰 써 주세요.

탐 탐 탐 탐

'타'를 살짝 올려 쓰고 살짝 가로로 긴 'ㅁ'을 써 주세요.

판 판 판 판

'파'를 살짝 올려 쓰고 'ㄴ'을 써 주세요.

할 할 할 할

'하'를 살짝 올려 쓰고 'ㄹ'의 위아래 공간을 맞춰 써 주세요.

| 잣 | 잣 | 잣 | 잣 | 잣 | 잣 | 잣 | 잣 | 잣 | 잣 |
| 잣 | | | | | | | | | |

| 탐 | 방 | 탐 | 방 | 탐 | 방 | 탐 | 방 | 탐 | 방 |
| 탐 | 방 | | | | | | | | |

| 락 | 락 | 락 | 락 | 락 | 락 | 락 | 락 | 락 |
| 락 | | | | | | | | |

| 밥 | 상 | 밥 | 상 | 밥 | 상 | 밥 | 상 | 밥 | 상 |
| 밥 | 상 | | | | | | | | |

| 판 | 단 | 판 | 단 | 판 | 단 | 판 | 단 | 판 | 단 |
| 판 | 단 | | | | | | | | |

| 각 | 설 | 탕 | 각 | 설 | 탕 | 각 | 설 | 탕 |
| 각 | 설 | 탕 | | | | | | |

| 삿 | 갓 | 삿 | 갓 | 삿 | 갓 | 삿 | 갓 | 삿 | 갓 |
| 삿 | 갓 | | | | | | | | |

| 칼 | 날 | 칼 | 날 | 칼 | 날 | 칼 | 날 | 칼 | 날 |
| 칼 | 날 | | | | | | | | |

| 달 | 력 | 달 | 력 | 달 | 력 | 달 | 력 | 달 | 력 |
| 달 | 력 | | | | | | | | |

| 낭 | 만 | 낭 | 만 | 낭 | 만 | 낭 | 만 | 낭 | 만 |
| 낭 | 만 | | | | | | | | |

| 할 | 망 | 할 | 망 | 할 | 망 | 할 | 망 | 할 | 망 |
| 할 | 망 | | | | | | | | |

| 친 | 척 | 친 | 척 | 친 | 척 | 친 | 척 | 친 | 척 |
| 친 | 척 | | | | | | | | |

| 양 | 면 | 양 | 면 | 양 | 면 | 양 | 면 | 양 | 면 |
| 양 | 면 | | | | | | | | |

| 맛 | 집 | 맛 | 집 | 맛 | 집 | 맛 | 집 | 맛 | 집 |
| 맛 | 집 | | | | | | | | |

❹ 받침 있는 아래 모음 글자

받침 있는 아래 모음 글자의 경우 받침은 초성과 비슷한 크기로 같은 라인에 맞춰 써 주세요.

솜뭉치 눈꽃

국　국　국　국

'구'를 살짝 올려 쓰고 'ㄱ'은 직각으로 써 주세요.

눈　눈　눈　눈

'누'를 살짝 올려 쓰고 'ㄴ'을 반듯하게 써 주세요.

동　동　동　동

'도'를 살짝 올려 쓰고 'ㅇ'을 써 주세요.

록　록　록　록

'로'를 살짝 올려 쓰고 'ㄱ'은 직각으로 써 주세요.

몽　몽　몽　몽

'ㅁ'을 정사각형에 가깝게 써 주세요.

복　복　복　복

'보'를 살짝 올려 쓰고 'ㄱ'을 직각으로 써 주세요.

솜　솜　솜　솜

'소'를 살짝 올려 쓰고 가로로 긴 'ㅁ'을 써 주세요.

운　운　운　운

'우'를 살짝 올려 쓰고 'ㄴ'을 반듯하게 써 주세요.

졸　졸　졸　졸

'조'를 살짝 올려 쓰고 'ㄹ'을 위아래 공간을 맞춰 써 주세요.

춘　춘　춘　춘

'추'를 살짝 올려 쓰고 'ㄴ'을 반듯하게 써 주세요.

콧　콧　콧　콧

'코'를 살짝 올려 쓰고 'ㅅ'의 첫 번째 선 위쪽에서 두 번째 선을 사선으로 그어 주세요.

통　통　통　통

'토'를 살짝 올려 쓰고 'ㅇ'을 써 주세요.

퐁　퐁　퐁　퐁

'포'를 살짝 올려 쓰고 'ㅇ'을 써 주세요.

혼　혼　혼　혼

'호'를 살짝 올려 쓰고 'ㄴ'을 반듯하게 써 주세요.

| 졸 | 복 | 졸 | 복 | 졸 | 복 | 졸 | 복 | 졸 | 복 |
| 졸 | 복 | | | | | | | | |

| 몽 | 쉘 | 통 | 통 | 몽 | 쉘 | 통 | 통 | | |
| 몽 | 쉘 | 통 | 통 | | | | | | |

| 솜 | 뭉 | 치 | 솜 | 뭉 | 치 | 솜 | 뭉 | 치 | |
| 솜 | 뭉 | 치 | | | | | | | |

| 국 | 물 | 국 | 물 | 국 | 물 | 국 | 물 | 국 | 물 |
| 국 | 물 | | | | | | | | |

| 콧 | 물 | 콧 | 물 | 콧 | 물 | 콧 | 물 | 콧 | 물 |
| 콧 | 물 | | | | | | | | |

| 복 | 숭 | 아 | 복 | 숭 | 아 | 복 | 숭 | 아 | |
| 복 | 숭 | 아 | | | | | | | |

| 통 | 문 | 어 | 통 | 문 | 어 | 통 | 문 | 어 | |
| 통 | 문 | 어 | | | | | | | |

또박또박 글씨체

눈 꽃 눈 꽃 눈 꽃 눈 꽃 눈 꽃

눈 꽃

춘 분 춘 분 춘 분 춘 분 춘 분

춘 분

운 동 운 동 운 동 운 동 운 동

운 동

풍 풍 풍 풍 풍 풍 풍 풍 풍 풍 풍

풍 풍 풍 풍 풍 풍 풍 풍 풍 풍

록 록 록 록 록 록 록 록 록 록

록

동 굴 동 굴 동 굴 동 굴 동 굴

동 굴

혼 술 혼 술 혼 술 혼 술 혼 술

혼 술

❶ 이중모음 쓰는 방법

ㅘ ㅙ ㅚ ㅝ ㅞ ㅟ ㅢ

모음과 모음 사이를 띄어 주세요. 옆에 있는 모음을 짧게 써 주세요.

ㅘ ㅙ ㅚ → 예: 와 왜 외

| 와 | 인 | 와 | 인 | 와 | 인 | 와 | 인 | 와 | 인 |
| 와 | 인 | | | | | | | | |

| 왜 | 가 | 리 | 왜 | 가 | 리 | 왜 | 가 | 리 |
| 왜 | 가 | 리 | | | | | | |

| 외 | 삼 | 촌 | 외 | 삼 | 촌 | 외 | 삼 | 촌 |
| 외 | 삼 | 촌 | | | | | | |

| 괜 | 찮 | 아 | 괜 | 찮 | 아 | 괜 | 찮 | 아 |
| 괜 | 찮 | 아 | | | | | | |

또박또박 글씨체

된 장 된 장 된 장 된 장 된 장

된 장

모음과 모음 사이를 띄어 주세요. 옆에 있는 모음을 짧게 쓰고 위로 써 주세요.

ㅓ ㅔ ㅣ → 예: 워 웨 위

위 라 밸 위 라 밸 위 라 밸

위 라 밸

웨 딩 웨 딩 웨 딩 웨 딩

웨 딩

위 로 위 로 위 로 위 로

위 로

원 숭 이 원 숭 이 원 숭 이

원 숭 이

웹 툰 웹 툰 웹 툰 웹 툰 웹 툰

웹 툰

❷ 쌍자음 쓰는 방법

ㄲ ㄸ ㅃ ㅆ ㅉ

1개의 자음 크기에 2개를 나눠서 써 주세요.

예 : 꿈 땀 빵 쑥 짝

꿈 나 라 꿈 나 라 꿈 나 라

꿈 나 라

땀 방 땀 방 땀 방 땀 방 땀 방

땀 방

빵 순 이 빵 순 이 빵 순 이

빵 순 이

또박또박 글씨체

| 쑥 | 떡 | 쑥 | 떡 | 쑥 | 떡 | 쑥 | 떡 | 쑥 | 떡 |
| 쑥 | 떡 | | | | | | | | |

| 짝 | 꿍 | 짝 | 꿍 | 짝 | 꿍 | 짝 | 꿍 | 짝 | 꿍 |
| 짝 | 꿍 | | | | | | | | |

❸ 겹받침 쓰는 방법

ㄳ ㄵ ㄶ ㄺ ㄻ ㄼ ㄽ ㄾ ㄿ ㅀ ㅄ

❶ 각각의 받침은 초성과 크기가 비슷하거나 조금 작게 써 주세요.

❷ 2개의 받침은 서로 비슷한 크기로 써 주세요.

❸ 글자의 테두리를 넘지 않게 써 주세요.

| 몫 | 몫 | 몫 | 몫 | 몫 | 몫 | 몫 | 몫 | 몫 | 몫 |
| 몫 | | | | | | | | | |

| 앉 | 다 | 앉 | 다 | 앉 | 다 | 앉 | 다 | 앉 | 다 |
| 앉 | 다 | | | | | | | | |

많 다 많 다 많 다 많 다 많 다

많 다

읽 다 읽 다 읽 다 읽 다 읽 다

읽 다

삶 다 삶 다 삶 다 삶 다 삶 다

삶 다

넓 다 넓 다 넓 다 넓 다 넓 다

넓 다

외 곬 외 곬 외 곬 외 곬

외 곬

핥 다 핥 다 핥 다 핥 다 핥 다

핥 다

닳 다 닳 다 닳 다 닳 다 닳 다

닳 다

없 다 없 다 없 다 없 다 없 다

없 다

읊 다 읊 다 읊 다 읊 다 읊 다

읊 다

❹ 예외 : 모음이 'ㅓ', 'ㅣ'인 경우 테두리를 조금 넘어가도 괜찮아요.

예 : 젊다 칡 넋

젊 다 젊 다 젊 다 젊 다 젊 다

젊 다

칡 칡 칡 칡 칡 칡 칡 칡 칡 칡

칡

넋 넋 넋 넋 넋 넋 넋 넋 넋 넋

넋

안녕하세요 안녕하세요 안녕하세요

안녕하세요 안녕하세요 안녕하세요

감사합니다 감사합니다 감사합니다

감사합니다 감사합니다 감사합니다

행복하세요 행복하세요 행복하세요

행복하세요 행복하세요 행복하세요

축하합니다 축하합니다 축하합니다

축하합니다 축하합니다 축하합니다

반갑습니다 반갑습니다 반갑습니다

반갑습니다 반갑습니다 반갑습니다

건강하세요 건강하세요 건강하세요

건강하세요 건강하세요 건강하세요

응원합니다 응원합니다 응원합니다

응원합니다 응원합니다 응원합니다

파이팅 파이팅 파이팅 파이팅

파이팅 파이팅 파이팅 파이팅

오늘도 참 예쁘다 오늘도 참 예쁘다

오늘도 참 예쁘다 오늘도 참 예쁘다

월요일 월요일 월요일 월요일

월요일 월요일 월요일 월요일

화요일 화요일 화요일 화요일

화요일 화요일 화요일 화요일

수요일 수요일 수요일 수요일

수요일 수요일 수요일 수요일

목요일 목요일 목요일 목요일

목요일 목요일 목요일 목요일

금요일 금요일 금요일 금요일

금요일 금요일 금요일 금요일

토요일 토요일 토요일 토요일

토요일 토요일 토요일 토요일

일요일 일요일 일요일 일요일

일요일 일요일 일요일 일요일

맑음 맑음 맑음 맑음

맑음 맑음 맑음 맑음

흐림 　　　　흐림 　　　　흐림 　　　　흐림

흐림 　　　　흐림 　　　　흐림 　　　　흐림

꽃구름 　　　꽃구름 　　　꽃구름 　　　꽃구름

꽃구름 　　　꽃구름 　　　꽃구름 　　　꽃구름

참새 　　참새 　　참새 　　참새 　　참새

참새 　　참새 　　참새 　　참새 　　참새

또박또박 글씨체

망고 망고 망고 망고 망고

망고 망고 망고 망고 망고

달보드레 달보드레 달보드레 달보드레

달보드레 달보드레 달보드레 달보드레

함초롬하다 함초롬하다 함초롬하다

함초롬하다 함초롬하다 함초롬하다

사랑옵다　　사랑옵다　　사랑옵다　　사랑옵다

사랑옵다　　사랑옵다　　사랑옵다　　사랑옵다

낫낫하다　　낫낫하다　　낫낫하다　　낫낫하다

낫낫하다　　낫낫하다　　낫낫하다　　낫낫하다

행복　　행복　　행복　　행복　　행복

행복　　행복　　행복　　행복　　행복

시나브로　　시나브로　　시나브로　　시나브로

시나브로　　시나브로　　시나브로　　시나브로

보물　　보물　　보물　　보물　　보물

보물　　보물　　보물　　보물　　보물

소소리 바람　　소소리 바람　　소소리 바람

소소리 바람　　소소리 바람　　소소리 바람

| 장미 | 장미 | 장미 | 장미 | 장미 |
| 장미 | 장미 | 장미 | 장미 | 장미 |

| 수박 | 수박 | 수박 | 수박 | 수박 |
| 수박 | 수박 | 수박 | 수박 | 수박 |

| 계절 | 계절 | 계절 | 계절 | 계절 |
| 계절 | 계절 | 계절 | 계절 | 계절 |

또박또박 글씨체

체리	체리	체리	체리	체리
체리	체리	체리	체리	체리

앵두	앵두	앵두	앵두	앵두
앵두	앵두	앵두	앵두	앵두

샛별	샛별	샛별	샛별	샛별
샛별	샛별	샛별	샛별	샛별

하늘 하늘 하늘 하늘 하늘

하늘 하늘 하늘 하늘 하늘

윤슬 윤슬 윤슬 윤슬 윤슬

윤슬 윤슬 윤슬 윤슬 윤슬

아리아 아리아 아리아 아리아

아리아 아리아 아리아 아리아

또박또박 글씨체

산책　　　산책　　　산책　　　산책　　　산책

산책　　　산책　　　산책　　　산책　　　산책

해우소　　　　해우소　　　　해우소　　　　해우소

해우소　　　　해우소　　　　해우소　　　　해우소

불그스레　　　불그스레　　　불그스레　　　불그스레

불그스레　　　불그스레　　　불그스레　　　불그스레

솔방울 　솔방울 　솔방울 　솔방울

솔방울 　솔방울 　솔방울 　솔방울

안다미로 　안다미로 　안다미로 　안다미로

안다미로 　안다미로 　안다미로 　안다미로

거북이 　거북이 　거북이 　거북이

거북이 　거북이 　거북이 　거북이

토끼 토끼 토끼 토끼 토끼

토끼 토끼 토끼 토끼 토끼

연인 연인 연인 연인 연인

연인 연인 연인 연인 연인

희망 희망 희망 희망 희망

희망 희망 희망 희망 희망

휘파람　　　휘파람　　　휘파람　　　휘파람

휘파람　　　휘파람　　　휘파람　　　휘파람

햇살　　햇살　　햇살　　햇살　　햇살

햇살　　햇살　　햇살　　햇살　　햇살

별빛　　별빛　　별빛　　별빛　　별빛

별빛　　별빛　　별빛　　별빛　　별빛

프리지아　　프리지아　　프리지아　　프리지아

프리지아　　프리지아　　프리지아　　프리지아

백합　　백합　　백합　　백합　　백합

백합　　백합　　백합　　백합　　백합

안개꽃　　안개꽃　　안개꽃　　안개꽃

안개꽃　　안개꽃　　안개꽃　　안개꽃

추억　　　추억　　　추억　　　추억　　　추억

추억　　　추억　　　추억　　　추억　　　추억

또바기　　　또바기　　　또바기　　　또바기

또바기　　　또바기　　　또바기　　　또바기

동백꽃　　　동백꽃　　　동백꽃　　　동백꽃

동백꽃　　　동백꽃　　　동백꽃　　　동백꽃

너와 함께라면 언제나 좋아

너와 함께라면 언제나 좋아

너와 함께라면 언제나 좋아

커피 한 잔의 여유

커피 한 잔의 여유

커피 한 잔의 여유

우연히 만난 능소화 한 아름

우연히 만난 능소화 한 아름

우연히 만난 능소화 한 아름

봄 여름 가을 겨울 그리고 다시 봄

봄 여름 가을 겨울 그리고 다시 봄

봄 여름 가을 겨울 그리고 다시 봄

반짝반짝 빛나는 하루

반짝반짝 빛나는 하루

반짝반짝 빛나는 하루

몽글몽글 피어나는 마음

몽글몽글 피어나는 마음

몽글몽글 피어나는 마음

오늘 내 마음 맑음

오늘 내 마음 맑음

오늘 내 마음 맑음

두둥실 구름 위를 걷는 기분

두둥실 구름 위를 걷는 기분

두둥실 구름 위를 걷는 기분

존재만으로 빛나는 당신

존재만으로 빛나는 당신

존재만으로 빛나는 당신

퐁신퐁신한 구름빵

퐁신퐁신한 구름빵

퐁신퐁신한 구름빵

또박또박 글씨체

꽃반지로 사랑의 서약

꽃반지로 사랑의 서약

꽃반지로 사랑의 서약

소프트아이스크림처럼

소프트아이스크림처럼

소프트아이스크림처럼

그때 그날로 떠나는 시간여행

그때 그날로 떠나는 시간여행

그때 그날로 떠나는 시간여행

좋아 좋아 네가 참 좋아

좋아 좋아 네가 참 좋아

좋아 좋아 네가 참 좋아

고래의 꿈

고래의 꿈

고래의 꿈

매일 널 생각해

매일 널 생각해

매일 널 생각해

여행을 떠나요

여행을 떠나요

여행을 떠나요

따뜻한 생각으로 가득해

따뜻한 생각으로 가득해

따뜻한 생각으로 가득해

또박또박 글씨체

초록이 애플민트

초록이 애플민트

초록이 애플민트

고기는 사랑입니다

고기는 사랑입니다

고기는 사랑입니다

당신을 만난 건 기적이야

당신을 만난 건 기적이야

당신을 만난 건 기적이야

깃털처럼 가벼운 마음으로

깃털처럼 가벼운 마음으로

깃털처럼 가벼운 마음으로

또박또박 글씨체

푹신푹신 포근한 솜사탕

푹신푹신 포근한 솜사탕

푹신푹신 포근한 솜사탕

은은한 달빛, 그 옆에 지글거리는

은은한 달빛, 그 옆에 지글거리는

은은한 달빛, 그 옆에 지글거리는

시원 얼얼한 아이스아메리카노

시원 얼얼한 아이스아메리카노

시원 얼얼한 아이스아메리카노

야옹이의 말랑이 발바닥

야옹이의 말랑이 발바닥

야옹이의 말랑이 발바닥

또박또박 글씨체

어쩌다 불어오는 시원한 바람

어쩌다 불어오는 시원한 바람

어쩌다 불어오는 시원한 바람

너에게 걸려온 전화 한 통

너에게 걸려온 전화 한 통

너에게 걸려온 전화 한 통

할머니 품에 안겨 잠들던 소녀

할머니 품에 안겨 잠들던 소녀

할머니 품에 안겨 잠들던 소녀

초코와 함께 걷던 가을밤 공원

초코와 함께 걷던 가을밤 공원

초코와 함께 걷던 가을밤 공원

또박또박 글씨체

아빠가 말했다

너는 나의 자랑이라고

엄마가 말했다

너는 나의 보물이라고

아빠가 말했다

너는 나의 자랑이라고

엄마가 말했다

너는 나의 보물이라고

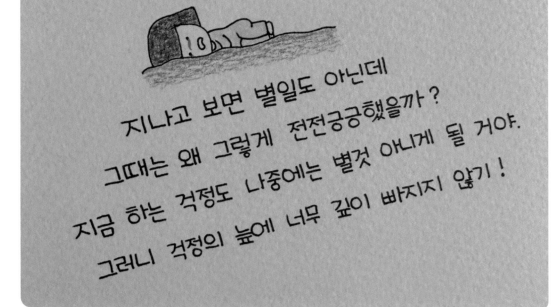

지나고 보면 별일도 아닌데

그때는 왜 그렇게 전전긍긍했을까?

지금 하는 걱정도 나중에는 별것 아니게 될 거야.

그러니 걱정의 늪에 너무 깊이 빠지지 않기!

지나고 보면 별일도 아닌데

그때는 왜 그렇게 전전긍긍했을까?

지금 하는 걱정도 나중에는 별것 아니게 될 거야.

그러니 걱정의 늪에 너무 깊이 빠지지 않기!

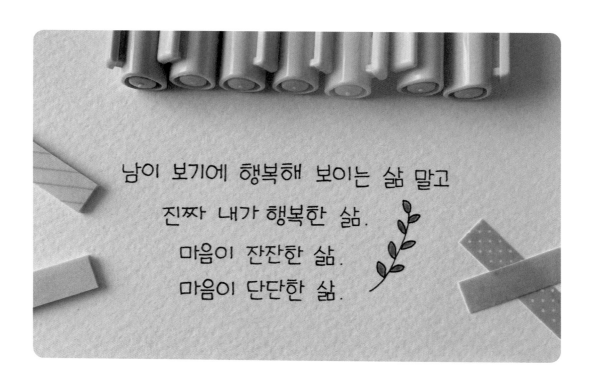

남이 보기에 행복해 보이는 삶 말고

진짜 내가 행복한 삶.

마음이 잔잔한 삶.

마음이 단단한 삶.

남이 보기에 행복해 보이는 삶 말고

진짜 내가 행복한 삶.

마음이 잔잔한 삶.

마음이 단단한 삶.

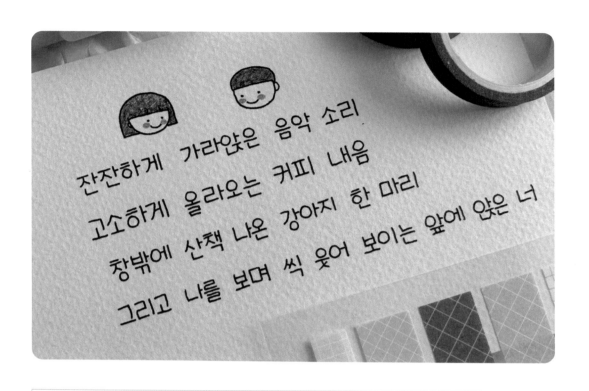

잔잔하게 가라앉은 음악 소리

고소하게 올라오는 커피 내음

창밖에 산책 나온 강아지 한 마리

그리고 나를 보며 씩 웃어 보이는 앞에 앉은 너

잔잔하게 가라앉은 음악 소리

고소하게 올라오는 커피 내음

창밖에 산책 나온 강아지 한 마리

그리고 나를 보며 씩 웃어 보이는 앞에 앉은 너

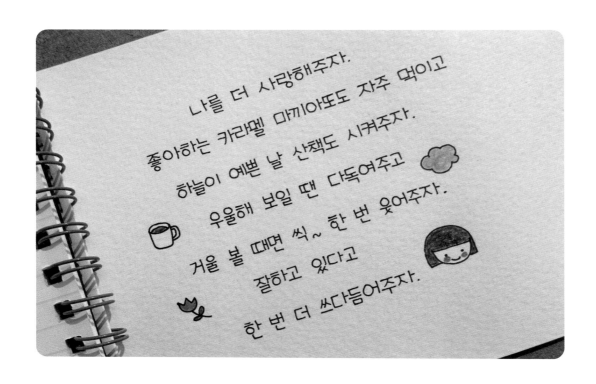

나를 더 사랑해주자.

좋아하는 카라멜 마끼아또도 자주 먹이고

하늘이 예쁜 날 산책도 시켜주자.

우울해 보일 땐 다독여주고

거울 볼 때면 씩~ 한 번 웃어주자.

잘하고 있다고

한 번 더 쓰다듬어주자.

나를 더 사랑해주자.

좋아하는 카라멜 마끼아또도 자주 먹이고

하늘이 예쁜 날 산책도 시켜주자.

우울해 보일 땐 다독여주고

거울 볼 때면 씩~ 한 번 웃어주자.

잘하고 있다고

한 번 더 쓰다듬어주자.

또박또박 글씨체

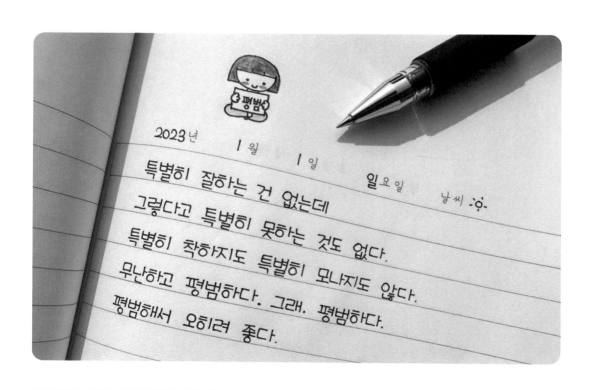

특별히 잘하는 건 없는데

그렇다고 특별히 못하는 것도 없다.

특별히 착하지도 특별히 모나지도 않다.

무난하고 평범하다. 그래. 평범하다.

평범해서 오히려 좋다.

특별히 잘하는 건 없는데

그렇다고 특별히 못하는 것도 없다.

특별히 착하지도 특별히 모나지도 않다.

무난하고 평범하다. 그래. 평범하다.

평범해서 오히려 좋다.

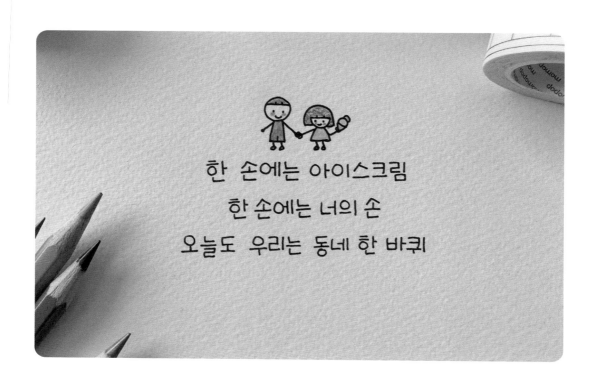

한 손에는 아이스크림

한 손에는 너의 손

오늘도 우리는 동네 한 바퀴

한 손에는 아이스크림

한 손에는 너의 손

오늘도 우리는 동네 한 바퀴

또박또박 글씨체

저녁노을 붉은 아래
바람에 실려 오는 향긋한 바다 내음
지그시 두 눈 감고 잠깐의 힐링 여행

저녁노을 붉은 아래

바람에 실려 오는 향긋한 바다 내음

지그시 두 눈 감고 잠깐의 힐링 여행

저녁노을 붉은 아래

바람에 실려 오는 향긋한 바다 내음

지그시 두 눈 감고 잠깐의 힐링 여행

보스락보스락 낙엽 밟는 소리
아삭아삭 풋사과 깨무는 소리 ♪
콩콩 콩콩 빗방울 떨어지는 소리
찰랑찰랑 바다 물결 간지럽히는 소리
나풀나풀 강아지풀 흔들리는 소리
사각사각 종이 위에 연필 걷는 소리

보스락보스락 낙엽 밟는 소리

아삭아삭 풋사과 깨무는 소리

콩콩 콩콩 빗방울 떨어지는 소리

찰랑찰랑 바다 물결 간지럽히는 소리

나풀나풀 강아지풀 흔들리는 소리

사각사각 종이 위에 연필 걷는 소리

보스락보스락 낙엽 밟는 소리

아삭아삭 풋사과 깨무는 소리

콩콩 콩콩 빗방울 떨어지는 소리

찰랑찰랑 바다 물결 간지럽히는 소리

나풀나풀 강아지풀 흔들리는 소리

사각사각 종이 위에 연필 걷는 소리

또박또박 글씨체

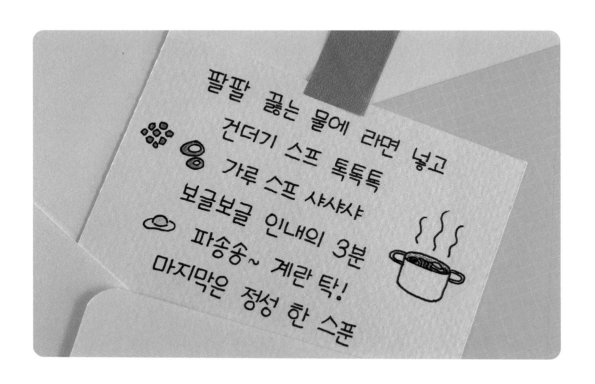

팔팔 끓는 물에 라면 넣고

건더기 스프 톡톡톡

가루 스프 샤샤샤

보글보글 인내의 3분

파송송~ 계란 탁!

마지막은 정성 한 스푼

팔팔 끓는 물에 라면 넣고

건더기 스프 톡톡톡

가루 스프 샤샤샤

보글보글 인내의 3분

파송송~ 계란 탁!

마지막은 정성 한 스푼

또박또박 글씨체

잠시 멈춤은 필요하다.
횡단보도 앞에 섰을 때
팔팔 끓는 국밥을 먹기 전에
그리고
인생의 갈피를 잡을 수 없을 때

잠시 멈춤은 필요하다.

횡단보도 앞에 섰을 때

팔팔 끓는 국밥을 먹기 전에

그리고

인생의 갈피를 잡을 수 없을 때

잠시 멈춤은 필요하다.

횡단보도 앞에 섰을 때

팔팔 끓는 국밥을 먹기 전에

그리고

인생의 갈피를 잡을 수 없을 때

- 꺾임이 있다.

- 자음의 크기가 크지 않다.

- 모음의 길이가 길다.
 · · · · ·
- 가운데 정렬하여 글씨를 쓴다.

- 받침 있는 글자와 없는 글자의 크기가 조금 다르다.

오늘 하루도 수고했어요

감성 충만한 어른체

또박또박 반듯한 또딴체만 따라 써도 글씨를 잘 쓸 수 있지만
다른 느낌의 서체를 한 가지 더 알고 있으면 활용도가 높겠지요.
격식을 차려야 할 때나 글씨가 조금 더 멋있어 보이고 싶을 때,
혹은 감성글, 편지글을 쓸 때 사용하기 좋은 어른체를 소개해 드릴게요.

 '기'의 세로선은 곡선으로 쓰고, 모음의 시작을 부드럽게 꺾어 주세요.

 'ㄴ'의 세로선은 오른쪽 아래를 향해 비스듬히 쓰고, 가로획은 오른쪽 위를 향해 모음과 닿게 쓰고, 모음의 시작을 부드럽게 꺾어 주세요.

 'ㄷ'의 두 선을 부드럽게 쓰고, 자음의 마지막 선과 모음을 닿게 쓰고, 모음의 시작을 부드럽게 꺾어 주세요.

 'ㄹ'의 두 위아래 공간을 비슷하게 나누고, 자음의 마지막 선과 모음을 닿게 쓰고, 모음의 시작을 부드럽게 꺾어 주세요.

 'ㅁ'을 정사각형에 가깝게 써 주세요. 모음의 시작을 부드럽게 꺾어 주세요.

 'ㅂ'의 중앙에 'ㅡ'를 써 주세요.

 'ㅅ'의 첫 번째 획 중앙에 두 번째 획을 사선으로 그어 주세요.

 'ㅇ'을 모음보다 작게 써 주세요.

 'ㅈ'의 두 번째 획을 왼쪽 곡선으로 내리고. 중앙 부분에서 마지막 획을 그어 주세요.

 'ㅡ'를 비스듬히 쓰고 'ㅈ'을 써 주세요.

 '**ㄱ**'의 시작점에 맞춰 짧은 '**ㅡ**' 획을 하나 더 써 주세요.

 '**ㄷ**' 가운데에 '**ㅡ**'를 하나 써 주세요. 자음의 마지막 선과 모음이 닿게 써 주세요.

 '**ㅍ**'의 세로선 사이의 공간이 너무 붙지 않도록 주의하며 써 주세요. 자음의 마지막 선과 모음이 닿게 써 주세요.

 '**ㅎ**'의 윗부분과 '**ㅇ**'이 너무 멀지 않게 써 주세요.

마 음 마 음 마 음 마 음 마 음
마 음

카 네 이 션 카 네 이 션
카 네 이 션

홀 리 데 이 홀 리 데 이
홀 리 데 이

달 맞 이 달 맞 이 달 맞 이
달 맞 이

운 명 운 명 운 명 운 명 운 명
운 명

촛 불 촛 불 촛 불 촛 불 촛 불
촛 불

자유 자유 자유 자유 자유
자유

눈꽃 눈꽃 눈꽃 눈꽃 눈꽃
눈꽃

토양 토양 토양 토양 토양
토양

바람 바람 바람 바람 바람
바람

라일락 라일락 라일락
라일락

가랑비 가랑비 가랑비
가랑비

파도 파도 파도 파도 파도
파도

사 과 사 과 사 과 사 과 사 과
사 과

나 비 나 비 나 비 나 비 나 비
나 비

종 달 새 종 달 새 종 달 새
종 달 새

얼 음 얼 음 얼 음 얼 음 얼 음
얼 음

물 고 기 물 고 기 물 고 기
물 고 기

소 라 소 라 소 라 소 라 소 라
소 라

고 사 리 고 사 리 고 사 리
고 사 리

다람쥐 다 람 쥐 다 람 쥐
다 람 쥐

차 례 차 례 차 례 차 례 차 례
차 례

루 비 루 비 루 비 루 비 루 비
루 비

하 마 하 마 하 마 하 마 하 마
하 마

타 잔 타 잔 타 잔 타 잔 타 잔
타 잔

보 석 보 석 보 석 보 석 보 석
보 석

코 알 라 코 알 라 코 알 라
코 알 라

월 요 일 　월 요 일 월 요 일
월 요 일

화 요 일 　화 요 일 화 요 일
화 요 일

수 요 일 　수 요 일 수 요 일
수 요 일

목 요 일 　목 요 일 목 요 일
목 요 일

금 요 일 　금 요 일 금 요 일
금 요 일

토 요 일 　토 요 일 토 요 일
토 요 일

일 요 일 　일 요 일 일 요 일
일 요 일

맑음 맑음 맑음 맑음 맑음
맑 음

흐림 흐림 흐림 흐림 흐림
흐 림

계절 계절 계절 계절 계절
계 절

봄 봄 봄 봄 봄 봄 봄 봄 봄
봄

여름 여름 여름 여름 여름
여 름

가을 가을 가을 가을 가을
가 을

겨울 겨울 겨울 겨울 겨울
겨 울

축하합니다　축하합니다　축하합니다

축하합니다　축하합니다　축하합니다

고맙습니다　고맙습니다　고맙습니다

고맙습니다　고맙습니다　고맙습니다

당신은 소중한 사람　당신은 소중한 사람

당신은 소중한 사람　당신은 소중한 사람

오늘 하루도 수고했어요

오늘 하루도 수고했어요

오늘 하루도 수고했어요

당신의 앞날에 꽃길만 가득하길

당신의 앞날에 꽃길만 가득하길

당신의 앞날에 꽃길만 가득하길

안녕하세요 안녕하세요 안녕하세요

안녕하세요 안녕하세요 안녕하세요

행복하세요 행복하세요 행복하세요

행복하세요 행복하세요 행복하세요

반갑습니다 반갑습니다 반갑습니다

반갑습니다 반갑습니다 반갑습니다

사랑합니다　사랑합니다　사랑합니다

사랑합니다　사랑합니다　사랑합니다

건강하세요　건강하세요　건강하세요

건강하세요　건강하세요　건강하세요

응원합니다　응원합니다　응원합니다

응원합니다　응원합니다　응원합니다

행복한 하루 보내세요

행복한 하루 보내세요

행복한 하루 보내세요

말하는 대로 이루어져라

말하는 대로 이루어져라

말하는 대로 이루어져라

꽃 피는 봄이 오면 꽃 피는 봄이 오면

꽃 피는 봄이 오면 꽃 피는 봄이 오면

오늘도 참 예쁘다　　오늘도 참 예쁘다

오늘도 참 예쁘다　　오늘도 참 예쁘다

완벽하지 않아도 괜찮아

완벽하지 않아도 괜찮아

완벽하지 않아도 괜찮아

잊지 말기로 해요　　잊지 말기로 해요

잊지 말기로 해요　　잊지 말기로 해요

감성 충만한 어른체

매일 널 생각해 매일 널 생각해

매일 널 생각해 매일 널 생각해

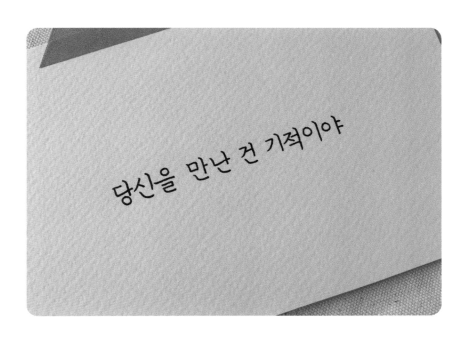

당신을 만난 건 기적이야

당신을 만난 건 기적이야

당신을 만난 건 기적이야

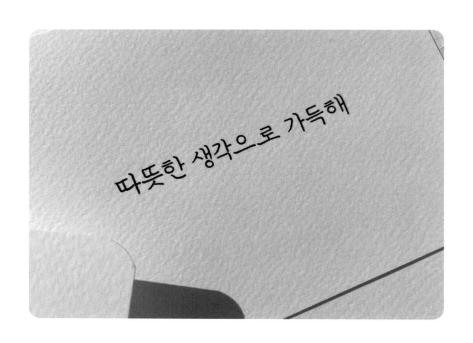

따뜻한 생각으로 가득해

따뜻한 생각으로 가득해

따뜻한 생각으로 가득해

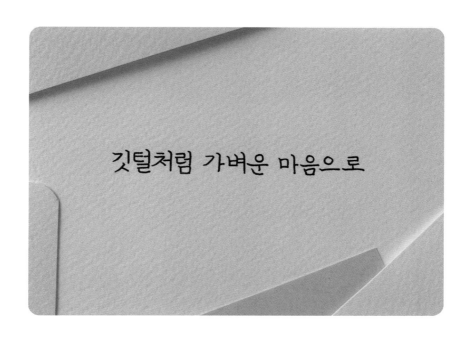

깃털처럼 가벼운 마음으로

깃털처럼 가벼운 마음으로

깃털처럼 가벼운 마음으로

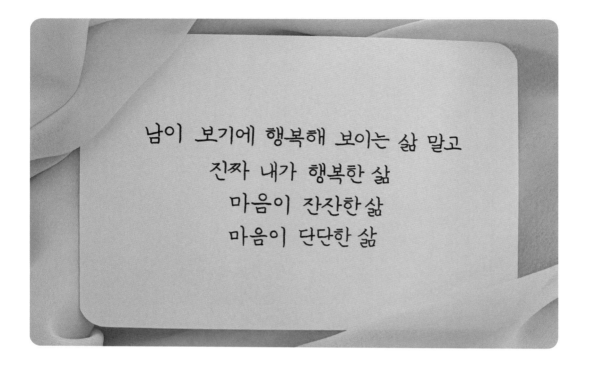

남이 보기에 행복해 보이는 삶 말고

진짜 내가 행복한 삶

마음이 잔잔한 삶

마음이 단단한 삶

남이 보기에 행복해 보이는 삶 말고

진짜 내가 행복한 삶

마음이 잔잔한 삶

마음이 단단한 삶

잔잔하게 가라앉은 음악 소리

고소하게 올라오는 커피 내음

창밖에 산책 나온 강아지 한 마리

그리고

나를 보며 씩 웃어 보이는 앞에 앉은 너

잔잔하게 가라앉은 음악 소리

고소하게 올라오는 커피 내음

창밖에 산책 나온 강아지 한 마리

그리고

나를 보며 씩 웃어 보이는 앞에 앉은 너

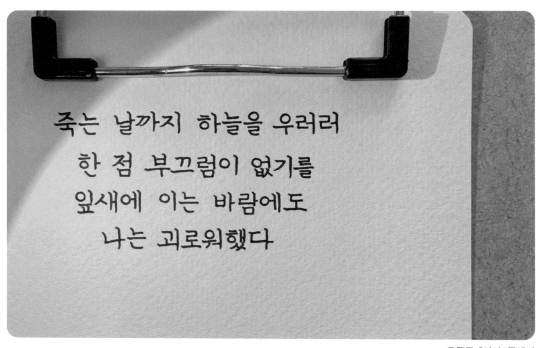

죽는 날까지 하늘을 우러러
한 점 부끄럼이 없기를
잎새에 이는 바람에도
나는 괴로워했다

- 윤동주, 「서시」 중에서

죽는 날까지 하늘을 우러러

한 점 부끄럼이 없기를

잎새에 이는 바람에도

나는 괴로워했다

죽는 날까지 하늘을 우러러

한 점 부끄럼이 없기를

잎새에 이는 바람에도

나는 괴로워했다

2023 년 3 월 12 일 일 요일 날씨

존재 자체로 빛나는 사람이 있다.

어둠 속에서 작은 촛불을 켜는 사람

주변에 작은 불씨를 건네는 사람

그리하여 불빛으로 물들게 하는 사람

존재 자체로 빛나는 사람이 있다.

어둠 속에서 작은 촛불을 켜는 사람

주변에 작은 불씨를 건네는 사람

그리하여 불빛으로 물들게 하는 사람

존재 자체로 빛나는 사람이 있다.

어둠 속에서 작은 촛불을 켜는 사람

주변에 작은 불씨를 건네는 사람

그리하여 불빛으로 물들게 하는 사람

꽃이 피고 꽃이 진다.
산수유 개나리 진달래 벚꽃 철쭉...
어느 꽃이 먼저 핀들, 어느 꽃이 먼저 진들
봄꽃은 예쁘다. 그냥 다 예쁘다.

꽃이 피고 꽃이 진다.
산수유 개나리 진달래 벚꽃 철쭉...
어느 꽃이 먼저 핀들, 어느 꽃이 먼저 진들
봄꽃은 예쁘다. 그냥 다 예쁘다.

꽃이 피고 꽃이 진다.

산수유 개나리 진달래 벚꽃 철쭉...

어느 꽃이 먼저 핀들, 어느 꽃이 먼저 진들

봄꽃은 예쁘다. 그냥 다 예쁘다.

나만의 속도로 걷는 것
옆 사람이 먼저 가고
뒷사람이 쫓아와도
방향을 잃지 않고 묵묵히 나아가는 것

나만의 속도로 걷는 것

옆 사람이 먼저 가고

뒷사람이 쫓아와도

방향을 잃지 않고 묵묵히 나아가는 것

나만의 속도로 걷는 것
옆 사람이 먼저 가고
뒷사람이 쫓아와도
방향을 잃지 않고 묵묵히 나아가는 것

맛있는 한 끼 감사합니다.

건강한 몸 감사합니다.

별일 없는 하루 감사합니다.

이 모든 것이 감사함에 감사합니다.

맛있는 한 끼 감사합니다.

건강한 몸 감사합니다.

별일 없는 하루 감사합니다.

이 모든 것이 감사함에 감사합니다.

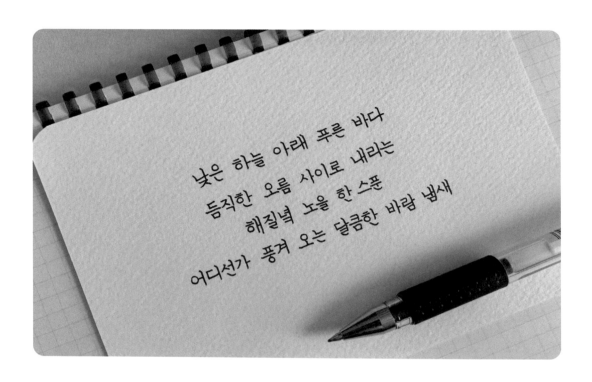

낯은 하늘 아래 푸른 바다

듬직한 오름 사이로 내리는

해질녘 노을 한 스푼

어디선가 풍겨 오는 달큼한 바람 냄새

낯은 하늘 아래 푸른 바다

듬직한 오름 사이로 내리는

해질녘 노을 한 스푼

어디선가 풍겨 오는 달큼한 바람 냄새

PART 03

손글씨의 응용

또딴체와 어른체 2가지 서체만 알고 본인 것으로 만들면
더 이상 다른 서체는 배우지 않아도 충분해요.
이 두 서체를 기본으로 서체의 특징을 알고 응용을 하다 보면
나중에는 본인의 서체도 만들 수 있어요.

글씨의 비율에 따라, 자음과 모음의 크기에 따라, 글씨의 기울기와 받침의 위치에 따라 글씨의 느낌이 달라져요.

또박또박 반듯하게 쓰면 단정한 느낌의 또딴체가 완성돼요.

반짝반짝 빛나는 하루

반짝반짝 빛나는 하루

자음을 크게 쓰면 상대적으로 귀여운 글씨가 완성돼요.

반짝반짝 빛나는 하루

반짝반짝 빛나는 하루

자음을 작게 쓰고 자음과 모음의 간격을 넓게 쓰면 또 다른 느낌의 글씨가 완성돼요.

반짝반짝 빛나는 하루

반짝반짝 빛나는 하루

글씨의 획을 쫙 긋듯이 쓰고 기울기를 주면 날카로운 느낌의 감성적인 글씨가 완성돼요.

반짝반짝 빛나는 하루

반짝반짝 빛나는 하루

받침의 위치에 따라 아이가 쓴 듯한 글씨가 완성돼요.

반짝반짝 빛나는 하루

반짝반짝 빛나는 하루

선을 부드럽게 쓰고, 모음을 살짝 꺾어 주면 어른 글씨가 완성돼요.

반짝반짝 빛나는 하루

반짝반짝 빛나는 하루

가로획에 기울기를 주면 좀 더 날렵한 어른 글씨가 완성돼요.

반짝반짝 빛나는 하루

반짝반짝 빛나는 하루

자음을 작게 쓰고 자음과 모음 간격을 넓게 쓰면 감성적인 글씨가 완성돼요.

반짝반짝 빛나는 하루

반짝반짝 빛나는 하루

자음과 모음의 크기 및 기울기를 마음대로 적으면 개성 있는 글씨가 완성돼요.

반짝반짝 빛나는 하루

반짝반짝 빛나는 하루

부록

정성스러운 손글씨에 빛을 더해 줄 손그림!

손글씨만으로는 2% 부족하다고 생각될 때 손그림을 더해 보세요!

글귀에 어울리는 손그림은 내가 전하고자 했던 의미를 더 잘 살려 줄 수 있답니다.

손글씨를 혼자 보지 않고 사진으로 기록을 남길 때도 기술은 필요합니다.

글귀에 어울리는 소품을 이용하거나 글귀에 알맞은 조명, 구도를 생각하고 촬영하면

더욱 돋보이는 나만의 손글씨를 기록할 수 있습니다.

1. 내 글씨를 한층 빛나게 해 줄 손그림

손글씨는 그 자체만으로 큰 힘을 가지고 있어요. 그렇지만 표정이 담겨 있지는 않기에 건조한 글일수록 오해를 사기도 한답니다. 글의 내용과 어울리는 간단한 손그림으로 내 글의 의미와 의도를 더 와닿게 표현할 수 있어요. 카톡이나 문자를 보낼 때 이모티콘을 사용하면 보다 더 부드러운 소통이 가능한 것처럼요.

그림 없는 사진

그림 있는 사진

2. 손글씨 감성 사진 찍는 법

취미로 손글씨를 써서 혼자만 보지 말고 하나의 콘텐츠로 만들어 보세요. 차곡차곡 쌓다 보면 취미를 넘어서는 뿌듯함을 느끼게 되고 또 다른 기회가 생길 수도 있답니다. 카메라에 예쁘게 담아 SNS에 올려 보는 것도 좋아요.

손글씨 사진도 사진발을 받는답니다. 똑같은 손글씨라도 형광등 아래에서 적나라하게 사진을 찍거나, 구도는 하나도 신경 쓰지 않고 무작정 찍기만 한다면 실물보다 못한 결과가 나와요. 사진 찍는 순간이 낮인지 밤인지에 따라서도 느낌이 많이 달라져요.

문구의 내용에 따라 분위기를 연출해 보세요.

내가 쓴 손글씨를 더 돋보이게 하는 방법을 알려 드릴게요.

손글씨 감성 사진

손글씨 망한 사진

감성 글이라면 해가 넘어가는 늦은 오후 시간대 붉은 노을을 이용해 보세요.
귀여운 글이라면 아기자기한 소품들과 함께 찍어도 좋아요.
슬픈 글이라면 비 내리는 창가를 배경으로 찍어도 멋지고요.
구도와 각도, 소품 등을 이용해서 나만의 글씨가 더 빛날 수 있게 만들어 보세요.

토끼 모자 쓴
거북이 ♡

여우 모자 쓴
곰 ♡

호랑이 모자 쓴
양 ♡

소 모자 쓴
말 ♡

팬더 모자 쓴
다람쥐 ♡

표범 모자 쓴
돼지 ♡

혹등고래 : 몸집이 큰 혹등고래 ♡
성격이 온순해요.

향고래 (향유고래)
: 크고 네모난
향고...

대왕고래 (흰긴수염고래)
: 대왕고래의 대변은
붉은색입니다.
주식인 크릴이
붉은색이거든요.

남방큰돌고래 : 장난...
돌...

흰고래 (벨루가)
: 귀여운 흰고래
벨루가 ♡

외뿔고래 : 벨루가들 사이...
혼자 살고 있...
외뿔고래...

크리스마스
장식품

딸기코
루돌프

기대되는
선물상자

날씨 좋은 날！
캠핑장으로 GO GO！
뚱땅뚱땅 텐트를 쳐요 :)

이제 주변을 한번
와！ 예쁜 나무

잠시 앉아서
커피 한잔의 여유를
즐겨요 :)

달팽이 친구도
찍고

축구공도
차봐요~

앗！
버섯친구도
너무 귀여우

타닥타닥
장작타는 소리

상큼 발랄하게 귀염귀염하게
아기자기하게 다이어리를
꾸밀 때 예쁜다옹

저의 데일리체,
단정한 글씨 ♡
군더더기 없이 깔끔하게
다이어리를 꾸밀 때 좋아요

아기상어처럼 귀여운
동글동글한 글씨체
귀여움 폭발 ✧✧

오래 보고 싶었다
오래 만나지 못했다
잘 있노라니 그것만 ⼝
— 안부,
차분하게 감성 다이어
좋아요, 빈티

여기 보이는 건
껍데기에 지나지 않아
가장 중요한 것은
눈에 보이지 않아

-어린왕자 中-

단정하면서도 개성있게 ♡

생일추카쿼카

꽃다발

핵인싸템

선물 가득
선물♡

피크닉 가방 ♡

맛있는
먹거리

분위기 살려주는
꽃

2022
다이어리
& 펜

난!
모자

꽃신

추억

푸들♡

시바견

시츄

비숑

비글

웰시코

옥하지마!
식빵

호상~

세상 맛났!
도넛

머핀
현준

부끄럼
딸기

♪♫ 음식다꾸

#손글씨 #손그림

육즙 팡팡
꽃등심 ♡

캠핑의 최강자
목살 ♡

와인 & 주스 ♡

상큼한
샐러드 ♡

캠핑의 별미
군고구마 ♡

쫄깃쫄깃 맛있는
가리비 ♡

맛있는
과자 & 젤리 & 빵 ♡

11월의 마지막 날 ♡

하루만에 급변한 날씨!!!

전국 대부분 지역에 한파경보가 내려졌다.

추우니까 무장

장롱 속에
잠자고 있던
털모자. 목도리. 장갑
다 꺼내야지! ♥

따뜻하게 무장하고 조붕이와 아웃백에 갔다.

형부가 선물해 준 기프트 카드 챙겨서 총총~

요즘 내 속이 말이 아니다.

조금 따끔합니다

새 살이 솔솔 ~ 연고 ♥

너의 상처를
덮어줄게 ~ !
대일밴드.

문진표
1. ___
2. ___
3. ___
2022.9.14

목발.

우리는
관절 ♥

"콩닥콩닥"

청진기

치카치카

초간단 여름 소품 그리기
#손글씨 #손그림

튜브 ♡

왜아~
여름이다!

돌 뒤에 숨은
문어 ♡

하트 뿅뿅~
문어친구

사이좋은 불

시원한 야자수 ♡

스투키

유칼립투스

계란꽃

몬스테라

선인장

행잉
식물

3월 제주의 봄

#손글씨 #손그림

레드향
한라봉
천혜향
귤
귤 사촌 모임 ♡
안녕, 제주
동⋯
카멜⋯
나홀로 나무
제주해⋯
멍게
해삼
전복
봄내음 가득 유채꽃
아기자기한 돌담

대한 독립만세

3·1절 추천 영화 제목 따라쓰기

#손글씨 #캘리그라피

3·1절 104주년.
우리 역사를 되새길 수
있는 영화를 감상해
보세요.

동주

빛나던 미완의 청춘,
우리가 기억해야 할 이름

영웅

나는 테러리스트가 아니다
대한민국 독립군 대장이다

암살

1933년 조국은 사라지고
작전이 시작된다

박열

나는 조선의 개새끼로소이다
일본 제국을 뒤흔든 실화

아이캔 스피크

꼭 하고 싶은 말이 있다!

항거

유관순 이야기

3·1 만세운동 이후 1년
우리가 몰랐던 이야기